列女傳卷十一

仇英實甫繪圖

吳賀母

宋吳祥妻謝氏其子名賀賀與賓客言及人之長短夫人于屏間聞之怒笞賀一百或解夫人之曰士之常何忍笞之若是夫人曰愛其女者必取三復白圭之妻之今吾獨產一子使知義命而出語忘親登可久之道哉因涕泣不食賀由是恐懼謹默君子謂謝氏善於教子詩云斯言之玷不可為也謝氏其知此矣

汪

曰昔南容三復白圭夫子謂其有道不廢無道免禍而以兄子妻之謹言之貴於聖門尚矣故訒言盡仁而多言多敗吳母能見及此

列女傳卷十

三

种放母

宋种放字明逸河南洛陽人也父卒獨與母俱隱于終南豹林谷之東明峰結草為廬以講習為業從學者衆得束脩以養母其母亦能樂道薄滋味淳化三年陝西轉運宋惟幹表其才行詔使召之其母憲曰常勸汝勿聚徒講學身既隱矣何用文為果為人知不得安處將棄汝深入窮山矣放稱疾不起其母盡取筆硯焚之與放轉居窮僻人跡罕到處太宗詔賜緡錢不奪其志汪曰嘗致別傳放沉默好學性嗜酒每種秋自釀日空山清寂聊以養和因號淡溪醉侯幅巾短褐

負琴攜壺沂長溪坐磐石探山藥以助飲往往終日咸平初母卒後三年徵對崇政殿詢以民政邊事放苓云明王之治愛民而已惟徐而化之餘皆謙讓不對卽日授左司諫賜巾服簡帶翌日表辭恩命上令中書諭意不聽其讓初放從陳搏游搏戒之曰子他日遭逢明主名動天闕夫名古今美器造物者深忌之故天地間無完名其有以成之其林類榮啟期之言然則放之避名其母有以成之其林類榮啟期之流乎母之賢信能安貧樂道矣

列女傳卷士

五

包孝肅媳

宋包孝肅媳者包丞相拯之子婦也拯子繶早亡惟遺一稚兒拯夫婦意兒婦崔氏不能守使左右諷之崔氏逢垢涕泣出堂下見拯曰翁天下名公也婦得執澣滌之事幸矣兒敢污家平生為包氏鬼誓無他也其後稚兒亦卒母呂氏自荊州來欲嫁之謂曰喪夫守子子死誰守崔氏曰昔之留也非以子也舅姑故也今舅姑老矣忍舍去乎呂氏怒曰我寧死此決不歸崔氏曰母遠來義不當使獨還然至荊州儻以不見迫必死於尺組之下願以屍還包氏遂偕去母見女

誓必死卒歸包氏君子謂崔氏不以存亡易心論語云臨大節而不可奪也其崔氏之謂乎

汪曰婦之殉夫烈易而節難烈婦慷慨於一朝一死足以畢事節婦守志以終身今日可幸無失而未可必於來日今禩可幸無失而未可必於來禩迄乎蓋棺事始定耳崔氏勵志以堅其守不爲母言而移可必其終之無染矣盧有孝肅而盧始重孝肅是婦而名愈震然以仁宗爲之君而徐以孝肅之爲臣而卒斬其後則一時天意之不可解者也

二程母

程母者姓侯氏程大中公珦之妻明道伊川二程夫子之母也母事舅姑內外聞其孝大中公性剛斷處家嚴厲母敬之以禮平居如對大賓然是故大中公多內助禮敬特甚而母益謙順自牧罔或悖焉雖小事未嘗專必稟命而後行治家布法不嚴而整不喜笞朴婢侍或兒女諸子小有呵責必戒之曰貴賤雖殊人則一也僕妾之過惟恐有傷獨諸子有過小則詰責大則請命於大中公必求其改而後止嘗曰子之所以不肖皆由母蔽其過則父不知而無由以正之也故二程夫子于飲

食衣服一無所擇學成大儒續千載不傳之道統而有
宋一代名儒多出其門下後世頌程母之教為不衰也
詩曰鳳興夜寐無忝爾所生此程母之教之謂也
注曰二程夫子書家傳而戶誦之蓋自五星聚
奎而後已肇此日之文明而道學大顯二夫子倡明
之力為多一時學士舉出其門道統之傳意在斯矣
侯氏發祥孕秀伯叔齊賢曠世希觀視啟聖之顏氏
擇鄰之孟母相後先焉然嘗稽程氏家乘大中公之
先實吾新安休寧人云

尹和靖母

尹母者姓陳氏河南和靖處士尹焞之母也母處家整肅雖貧窶不為慼然焞童幼即教之動止語默使合于禮甫長授以經義聞程伊川先生有教命焞往師事之行矣戒之曰學有本原必求其得耕弗穫菑弗畬也紹聖初焞應舉發策語不善不對而出告伊川先生曰焞不復應進士舉矣先生曰子有母在歸告其母母曰吾知汝以善養不知汝以祿養也伊川先生聞之嘆曰賢哉母也焞于是終身不就舉聚徒力學為士君子所宗仰而母之賢益彰矣詩云高山仰止景行行止尹
母之賢仰而

母之教也

注 曰尹母之識超矣其天定矣其教子也可謂
重道德而輕勢利者矣受業程門則因不失其所親
學求本原則功不用於泛濫所以成其子者既非尋
常世俗之見乃善養祿養之言且有浮雲富貴之襟
懷故焞雖當張浚朱震趙鼎之交薦有說書侍講之
命而終以和議爲非固辭不拜程子所云晚得二士
焞居一焉而巫賢焞母以風世也爲顏外者警也

劉愚妻

宋劉愚之妻徐氏女也劉愚入太學調江陵府教授移安鄉縣令有惠政不樂仕進遂致仕徐氏甘貧窶事機杼嘗懷白金歸徐怒曰我以子為賢而若是耶令歸之愚出書以示之則束脩所得也乃已君子謂徐氏能以義正其夫禮曰臨財母苟得此之謂也

注

曰夫子罕言利而於放利者直以多怨惕之室利源也故田稷之母規其子之受金千今為烈劉愚之妻恐其夫之貨取視古有光安於勤勞不為苟得必其合義而後受焉婦人而有廉靖之風詎多

得乎收贖貨之夫亦可愧矣

歐希文妻

宋歐希文妻者廖氏之女也紹興三年盜起建昌至臨江貢士歐希文與妻廖氏共掖其母傅氏走山中為賊所追執廖欲辱之廖正色叱賊賊知不可屈揮刀斷其耳臂廖猶罵賊曰爾輩叛逆至此我卽死爾輩亦不久屠滅語絕而仆鄉人義而葬之號廖節婦墓

列女傳卷十二

十五

戴石屏後妻

宋戴復古號石屏未遇時流寓江右武寧有富家翁愛其才以女妻之居三年忽欲作歸計妻問其故告以曾娶其妻白之父父怒妻宛曲解釋盡以奩具贈夫仍寫斷腸句道傍楊柳依依千絲萬縷抵不住一分愁緒捉月盟風不是夢中語後回君重來不相忘處把酒澆奴墳士夫既別後遂赴水而死

列女傳卷十七

養城莫荃

宋周渭莽城人妻莫荃賢媍也渭將避地零陵為盜所襲脫身北走不暇與荃別二孩幼荃尚年少父母欲嫁之荃泣曰渭非久困者今違難遠適必能自奮于是親饗蠶績稚舂以給朝夕二子皆畢婚娶九二十六年復見渭朱昂為荃著傳君子謂莫荃賢而有守詩云德音莫違及爾同死此之謂也

列女傳卷十

小常村婦

宋建炎四年叛卒楊就寇南劍州道出小常村掠一民婦欲辱之婦誓死不辱汗遂見殺棄屍道旁賊退人收葬之死所枕處其跡宛然不滅每雨則乾晴則濕削去則復見覆以他土其跡愈明君子羙其貞烈而哀其蒙難論語云不降其志不辱其身此之謂也

列女傳卷十

二十二

徐端友妻

宋徐端友妻陳氏臨川人紹興九年盜起被驅入黃山寺逼之不從以刃加其頸叱曰我良家子義登受爾辱賊乃幽之屋壁數日人或齎金帛贖其孥賊引端友妻令歸曰吾何面目登徐氏堂罵不絕口竟死之君子謂陳氏知義全節孟子云舍生而取義者也其此之謂也

注曰是歲和議成大赦而臨川之盜猶然羙戈潰池辱及良家子女罪死不赦者也朝廷命一將假以數千之師滅此而後朝食有餘力矣而以兵侯其自服不云蕙乎陳氏爲賊所駈甘死弗辱義

不復生有古烈士風爲雖粉骨山門碎身賊手猶生
之年也

陳堂前

陳堂前漢州雒縣王氏女節操行義為鄉人所敬但呼曰堂前猶私家尊其母也堂前年十八歸同郡陳安節歲餘夫卒僅有一子舅姑無生事堂前歔泣告曰人之有子在奉親克家爾今已無可奈何婦願幹蠱如子在日舅姑目若然吾子不亡矣旣輩其夫事親治家有法舅姑安之子曰新年稍長延名儒訓導旣冠入太學年三十卒二孫曰綱曰紱咸篤學有聞初堂前歸陳夫之妹尚幼堂前教育之及笄以厚禮嫁遣舅姑亡妹求分財產堂前盡遺室中所有無靳色不五年妹所得財為

夫所聲乃歸悔堂前爲買田治屋撫育諸甥無異已子
親屬有貧窶不能自存者收養婚嫁至三四十人自後
宗族無慮百數里有故家甘氏貧而賣其孝女於酒家
堂前出金贖之俾有所歸子孫遵其遺訓五世同居故
以孝友儒業著聞乾道九年詔旌表其門閭云

汪　曰嘗觀夫易陽一而陰二故世多婦人陽奇
而陰惡故世不多賢婦人陳堂前可謂賢婦矣持節
而兼持家課孫同於課子承順夫之父母撫育夫之
幼妹恩及宗親惠施貧窶陰功家教兩足稱焉其爲
鄕人所敬爲明辟所旌有由然也節烈婦不乏之於時
節烈而以賢稱詎易得哉乃今於陳堂前見之矣

列女傳卷十
二十五

列女傳卷十

江夏張氏

張氏江夏民婦也里中惡少年謝師乞者懷刀過其家逼姦曰從我則生不從則死張大罵曰庸奴我可死不可辱也至以刀斷其喉猶能走擒師乞以告鄰人既死詔封貞白院君表其墳曰烈女之墓賜酒帛令致祭焉君子謂張氏為能潔身中庸云白刃可蹈也其張氏之謂乎

列女傳卷十

二十八

劉當可母

王氏利州路提舉常平司幹辦公事劉當可之母也紹定三年就養興元元兵破蜀提刑隴援檄當可詣行司議事當可捧檄自母王氏毅然勉之曰汝食君祿豈可辭難當可行元軍屠興元王氏義不辱大罵投江而死其婦杜氏及娣僕五人咸及于難當可聞變奔赴江滸得母喪以歸詔贈和義郡夫人

列女傳卷十

臨川梁氏

王婦梁氏臨川人歸夫家纔數月會元兵至一夕與夫約曰吾遇兵必死義不受汙辱若後娶當告我項之夫婦被掠有軍千戶強使從已婦紿曰夫在伉儷之情有所不忍乞歸之而後可千戶以所得金帛與其夫而歸之拤與一矢以却後兵約行十餘里千戶即之婦拒且罵曰斫頭奴吾與夫誓天地鬼神寧臨此身寧死不可得也因奮搏之乃被殺有同掠脫歸者道其故妻夜夢妻曰年夫以無嗣謀更娶議輒不諧因告其事越數我死後生某氏家今十歲矣後七年當復為君婦明日

一孫相依爲命終不以顧沛易操年八十二而終

汪

曰朱季我新安凡三程丞相休居二焉一出
歙槐塘一出汊口一出會里至今並稱世族郡中固
多程茲其最著者矣程起宗以正惠公之後世居會
里天奪之速而斬其嗣族人當念名宦之子孫而爲
之繼其絕則其祖先昔嘗有光於宗族者今其宗族
亦有功於其子孫不稱義舉乎哉何乃利其財產
齦百端輩得一甘心焉於如綫未絕之寡婦而徹濟
其私可謂不仁不義吳氏訟而得理以克自伸則魏
安撫折獄之明足多也喪葬盡禮嗣世不墜吳亦程
之忠臣矣哉

列女傳卷十一

三十四

列女傳卷七

三十五

晏恭人

宋曹氏婦晏氏寧化人夫死守幼子不嫁紹定中寇至令佐俱逃將樂縣宰黃埒令土豪王萬全王倫結砦以拒賊晏氏助兵給粮多殺獲賊賊愈衆諸砦不能禦晏氏乃依黃牛山自為一砦一日賊遣人索婦女金帛晏氏召田丁諭曰賊意在我汝念主母各當用命不勝即殺我因解首飾悉與田丁晏氏親自搥鼓使諸婢鳴金以作其勇賊復退鄉鄰依之以避難甚衆復與倫萬全共措置分黃牛山為五砦選少壯為義丁賊屢攻不克所活數萬人事聞詔封恭人

列女傳卷七

三十七

韓希孟

宋巴陵女子韓希孟丞相魏公琦五世孫也聰明知書理宗開慶元年北兵渡江希孟時年十八已適賈尚書男瓊為妻被卒掠將挾以獻主師希孟知必不免乃以衣帛書五言古詩云妾本良家子性僻守孤梗嫁與尚書言兒御署紫蘭省直以才德合不棄宿瘤瘻初結合言誓比日月炳烺鴛鴦會雙飛比目原常並登期金石約化作桑榆景龐頭勢正然蚩尤先屛不意風馬牛復及此燕郢一方遭劫虜六族死俄頃退鸑落迅風孤鶯吊空影眷眷墮折白玉甑沉斷青綆一死空冥冥寰心長

耿耿姜堅志不移改邑不改井我本瑚璉質安肯作溺
血志節匪轉石氣噎如吞鯁不作爓火燃願爲死灰冷
貪生念麴蛾乞憐羞虎肝借此清江水葵我全首領皇
天如有知定作血面請願魂化精衛塡海使成順遂投
江而死越三日收其屍復得詩于練裙帶中詩曰我質
本瑚璉宗廟供蘋蘩一朝嬰祠難失身戎馬間寧當血
刃死不作袵席完漢上有王猛江南無謝安長號赴洪
流激烈摧心肝君子謂韓希孟辭而有節孟子云威武
不能屈此之謂也

列女傳卷十

列女傳卷十
四十

廬陵蕭氏

宋廬陵蕭氏者廬陵居士羅士友妻也居士卒七年其母滿一百歲蕭氏時年七十六矣自髮在堂子孫羅列滿前然事百歲姑必執婦禮是年爲姑設百歲會未數月先姑而卒文丞相天祥爲墓誌以記之君子謂蕭氏孝心純篤老而不衰孟子云大孝終身慕父母此之謂也

汪目度宗咸淳八年文山以忤似道遂以直學士院致仕墓誌之作或當此時也以文山之忠而紀蕭氏之孝以忠孝美事並出廬陵之鄉可以信今可以傳後蕭氏以文山重而廬陵益以蕭氏顯不休哉

夫七十古來且稀而蕭氏享有餘退笑姑尚在堂欣逢百歲稱觴上壽亦罕見之盛事也朝爲設會夕死可矣

臨海民妻

王貞婦夫家臨海人也德祐二年冬元兵入浙東婦與其舅姑夫皆被執既而舅姑與夫皆死主將見婦貌美欲內之婦號慟欲自殺為奪挽不得死夜令俘囚婦人雜守之婦乃陽謂主將曰若以吾為妻妾者欲令終寫善事主君也吾舅姑與夫死而我不為之襄是不天也不天之人若將為用之願請為服期即惟命苟不聽我我終死耳不能為若妻也主將恐其誠死然許之然防守益嚴明年春師還挈行至嵊青楓嶺下臨絕壑婦待守者少懈齧指出血書字山石上詩云穀則異室死則同穴萬古高風梁孟同視此有如松柏心後人莫與王嬙同書畢赴壑而死

穴南望慟哭自投崖下而死後其血皆漬入石間盡化為石天且陰雨即墳起如始書時元至治中旌為貞婦郡守立石祠嶺上易名曰清風嶺

汪曰宋初失襄陽我招討公立信自沉陵上疏陳上中二策使果用之元兵安得遽至於此賈似道誣為狂言中以危法及事勢窮促乃悔不用公言有招討之命俾就建康募兵應援公受詔即出就然大勢已不可為徒尋一趙家地為死所耳元兵八浙貞婦被駈遇清風而殞身望崖石而噴血奇今猶存登與萇弘所化之碧異乎哉郡守立祠

旌節足立濁世翮翮赤幟矣

列女傳卷十一

四十五

應城孝女

宋應城孝女者劉氏之生女也劉氏生孝女因得廢疾至十歲知其由歎曰母為我而致此疾耶及筓剪髮誓不適人奉母四十餘年孝愛不倦志操無瑕母死不踰月相繼卒年五十六歲鄉人稱其孝焉

列女傳卷十二

仇英實甫繪圖

趙氏女

趙氏貝州人父嘗舉學究王則反聞趙氏有殊色使人刦致之欲納為妻趙日號哭慢罵求死賊愛其色不殺多使人守之趙知不脫乃給曰必欲妻我宜擇日以禮聘賊從之使歸其家家人懼其自殞得禍于賊益使人守視賊具聘幣盛輿從來迎趙與家人訣曰吾不復歸此矣問其故答曰豈為賊汙辱至此而尚有生理乎家人曰汝忍不為家族計趙曰第無患遂涕泣登輿而去至州屏舉簾視之已自縊輿中死矣尚書屯田員外郎張寅有趙女詩

列女傳卷十二

三

蕪湖詹女

詹氏女蕪湖人紹興初年十七淮寇號一窩蜂倏破縣女歎曰父子無俱生理我計決矣頃之賊至欲殺其父女趨而前拜曰妾雖寠陋願執巾帚以事將軍贖父兄命不然父子併命無益也賊釋父兄縛女庭手使丞去無相念我得侍將軍何所憾哉遂隨賊行數里過市東橋躍身入水死賊相顧驚歎而去

汪

日高宗時草寇盜名字者何限而兩淮尤多紹興中如淮寇酈瓊既服而叛已而降於劉豫督府衆謀呂祉死之祉妻吳氏卽以祉括髮餘帛自經世

稱忠烈與此傳同一時事亂世之民朝弗保暮類若
齊哉詹氏女不幸遇盜以身贖其父兄而終不懾於
辱可謂孝友兼全節義兩得者也清流漬骨清名永
存濁世垢汙得茲少滌矣

列女傳卷十二

五

徐氏女

徐氏和州閬中女也適同郡張弼建炎三年春金人犯維揚官軍望風奔潰多肆虜掠執徐欲汙之徐瞋目大罵曰朝廷蓄汝輩以備緩急今敵犯行在既不能赴難又乘時為盜我恨一女子不能引劒斷汝頭以快衆憤肯為汝辱以苟活耶第速殺我賊憙以刃刺殺之投江中而去

列女傳卷十二

七

童八娜

童八娜鄞人也虎啣其大母女手拽虎尾願以身代虎釋其大母啣女而去林栗以其事聞于朝立祠祀之

君子謂童八娜捐身以成孝書云若蹈虎尾童氏履虎尾而為其所咥聞者傷悼其此之謂也

汪曰林栗者甞與紫陽辨太極圖西銘之是非者也此時或知鄞之交已不可識第據此則童之孝固得林而顯哉昔朱泰家貧齎薪養母一日入山忽遇虎負之而去泰厲聲曰虎為暴第據此則童之孝固得林而顯哉昔朱泰家貧齎薪食我所恨母無託耳虎據棄泰於地而去居人疾驅

泰乃匍匐而歸因號虎殘童八娜有楊香之勇而無
朱泰之幸心固甘之矣

列女傳卷十二

九

呂良子

朱呂良子者晉江呂仲洙女也仲洙疾殆良子焚香祝天請以身代時夜中羣鵲遶屋飛噪仰視空中大星如月者三越翌日父瘳女弟細良亦相從拜禱良子卻之細良志日登姊能之我不能耶郡守眞德秀聞而嘉之表其所居日懿孝

汪

曰眞西山在寧宗時以起居舍人兼宮教因諫皇子不從堅求外補理宗即位又以侍讀求外補正此守郡時也昔庚黔婁妻以父疾爲憂每夕稽顙北辰求以身代不謂呂良子能之而細良亦能

之姊妹盡孝誠格乎天父疾瘥始勿藥而瘳信足
也眞公文章行業卓冠一時厭所表揚榮施遠
嘉
列女傳卷十二

林老女

宋林老女永春人及笄未婚紹定三年寇犯邑老女入山中避之卒然遇寇欲汙之老女不從度不得脫紿曰有金帛埋于家盍同取之寇入門大呼曰吾寧死于家決不辱吾身賊怒殺之越三日面如生君子謂林老女貞而不諒論語云無求生以害仁此之謂也

注　曰理宗紹定三年甫一暮而兩致寇夏則晏頭陀竊發乎汀邵冬則李全侵犯乎楊州事多故矣多難而邦不興則史彌遠丁大全賈似道三凶誤之也林老女避盜而遇盜可謂不幸然以遇盜而不辱

於盜令其名至今存是又不幸中之大可幸者矣向
使其不遇盜而不死一綠懸貧女誰則識之假而有
聞亦必不能榮華至今而芳垂于百世也已

歙葉氏女

宋葉氏女歙縣人親沒鞠於叔母叔父為衙前吏坐逋官錢五十萬繫獄女以香置頂自灼從昏達旦中夜官夢帝命復使審其獄果前吏所負其後叔母有疾晝夜拜叩有光燄然刲股進之遂愈及卒皆制喪三年女自幼不願嫁至是於舍後即山為庵日事佛誦經忽左右生兩竹旦旦有甘露降竹上太守黃誥為詩序以為唐世烈女五人或報父讐或代弟死或廬墓終身或父兄戰死緣邊護喪凜然與烈夫哲士爭不朽名

右葉氏女

列女傳卷十二

十五

羅愛卿

宋羅愛卿年十八適趙氏子趙入京求仕卿作詞贈別云恩情不把功名誤離筵又歌金縷白髮慈親紅顏婦君去有誰為主流年幾許況悶悶愁愁風風雨雨鳳拆鸞分未知何日更相聚蒙君再三分付向堂前侍奉休辭辛苦官誥蟠花宮袍製錦要待封妻拜母君須聽取怕日薄西山易生愁阻早促回程綵衣相對舞後因亂為劉萬戶所虜誓不就辱遂自縊而死

列女傳卷十二

冠妾蒨桃

蒨桃冠萊公妾也姿色豔麗靈淑能詩公嘗設宴會集諸妓賞綾綺千數蒨桃獻詩二絕云一曲清歌一束綾美人猶自意嫌輕不知織女寒窗下幾度抛梭織得成風動衣單手屢呵幽窗軋軋度寒梭臘天日短不盈尺何似妖姬一曲歌公和之曰將相功名終若何不堪景似本梭人間萬事何須問且向尊前聽豔歌及公貶頓南道經杭州蒨桃疾巫謂公曰妾必不起幸葬我于天竺山下公驚哀不已蒨桃復曰相公宜自愛亦非久居人世者已而公卒于雷州今蒨桃墓在天竺

列女傳卷十二

十九

趙淮妾

宋趙淮妾長沙人也淮事在忠義傳妾逸其姓名德祐中從淮戍銀樹垻俱被執淮遇害棄屍江濱妾繫一軍校帳中乃解金遺之告之曰趙運使不葬妾誠不能忘情願因公言使掩埋之當終身事相公矣軍校憐其志情使數兵取淮屍置江上妾焚其骨置金中自抱持操小舟至急流仰天慟哭躍水死

汪

曰宋與遼兄弟之國也宋助金而戕其弟故不旋踵而兄為虜宋與金唇齒之邦也宋又助元以削其唇故不瞬目而齒就折水益深而火益熱不

及底不止不休也臣之姦者不去臣之能者
無權臣之懦者悉逃臣之忠者俟死宋事尚可爲乎
趙淮之執有死而已妾殉其主主忠而妾烈也二人
猶得死宋土名固與水竝清哉

天台嚴蘂

宋嚴蘂字幼芳天台官妓名藝冠絕一時唐太守仲友嘗命賦紅白桃花卽調如夢令一闋云道是梨花不是道是杏花不是白白與紅紅別是東風情味曾記記人在武陵微醉或與仲友有隙欲擠其罪指唐與蘂為濫繫獄月餘備受箠楚而一語不及唐且曰賤妾縱與太守濫罪不至死然妄言以汙士大夫則死不可誣也未幾與唐有隙者改除而岳商卿代之卽時出罪判令落籍

列女傳卷十二

二十三

嘉州郝娥

宋郝娥嘉州娼家女生十歲母娼苦貧賣于洪雅良家為義女始筓母奪而歸欲令世娼娥不樂母日逼之娥日少育良家習織紝組紃之事又輒精巧能給母朝夕欲求此身終為良可乎母怒且箠且罵洪雅春時為叢祠娼與邑少年相約因叢祠具酒邀娥與娥俱往娥見少年遽驚走母挽之不得已留坐中頗酒食輒睡少年不得侵凌暮歸過雞鳴渡強飲之則嘔噦滿地少年相謂他日必不可脫伴渴求飲自投于江以死

列女傳卷十二

二十五

宏吉剌后

世祖昭睿順聖皇后名察必宏吉剌氏濟甯忠武王按陳之女也生裕宗中統初立為皇后至元十年三月授冊寶上尊號貞懿昭聖順天睿文光應皇后一日四怯薛官奏劉京城外近地牧馬帝既允方以圖進后至帝前將諫先陽責太保劉秉中曰汝漢人聰明者言則帝聽汝何為不諫問初到定都時若以地牧馬則可今軍民俱分業已定奪之可乎帝默然命寢其事后嘗於太府監支繒帛表裏各一帝謂后曰此軍國所需非私家物后何可得支后自是率官人親執女工拘諸舊弓絃

練之絹爲紬以爲衣其朝密比綾綺宣徽院半臑皮置不用后取之合縫爲地毯其勤儉有節而無棄物類如此十三年平宋幼主朝于上都大宴衆皆歡甚惟后不樂帝曰我今平江南自此不用兵甲衆人皆喜爾獨不樂何耶后跪奏曰妾聞自古無千歲之國母使吾子孫及此則幸矣帝以宋府庫故物各聚置殿廷上召后視之后徧視卽去帝遣宦者追問后欲何所取后曰宋人之后編視卽去帝遣宦者追問后欲何所取后曰宋人貯蓄以遺其子孫不能守而歸於我我何忍取一物耶待宋太后全氏甚厚胡帽舊無前簷帝因射日炫目以語后始製前簷又製衣前有裳無衽後長倍於前無領袖綴兩　便弓馬時皆效之后性明達國初左右有力十四年二月崩成宗卽位追諡焉

列女傳卷十二

二十八

姚里氏

元薛闍母姚里氏遼王耶律留哥妻也留哥卒姚里入奏會世祖征西域薛闍從之及還姚里攜次子善哥見帝於河西請以薛闍襲爵帝曰朕西征不可遣當令善哥襲爵姚里弄泣曰薛闍從者留哥前妻所出當立善哥婢子所出若立之是私巳而滅天倫帝嘆其賢許以薛闍襲爵

列女傳卷十二

三十

闕文興妻

闕文興妻王氏名醜醜建康人也文興從軍漳州為其萬戶府知事王氏與俱行至元十七年陳吊眼作亂攻漳州文興率兵與戰死之王氏被掠義不受辱乃紿賊曰侯吾葬夫郎汝從也賊許之遂脫得貨屍還積薪焚之火既熾卽自投火中死至順三年事聞贈文興侯爵諡目英烈王氏曰貞烈夫人有司為立廟祀之號雙節云

列女傳卷十二

三十二

馮淑安

元馮氏淑安字靜君大名宦家女山陰縣尹山東李如忠之繼室也如忠初娶蒙古氏生子任大德五年如忠病篤謂馮曰吾巳矣其奈汝何馮氏引刀斷髮自誓不他適如忠歿兩月遺腹生一子名伏李氏及蒙古氏之族在北聞如忠歿於官計多遺財相率來山陰乘馮氏方病取其貲及子任以去焉不與較一室蕭然惟餘如忠及蒙古氏二樞而巳朝夕哭泣鄰里不忍聞久之鄉衣權厝二樞于戢山下攜其子廬墓側時年二十二羸形苦節為女師以自給父母來視之憐其孤苦欲使更

事人馮氏爪面流血不宵從居二十年始護喪歸葵汝上齊魯之人聞之莫不歎息

趙孟頫母

元趙孟頫生十有一歲父卒其母丘氏賢能悉其子嘗語之曰天下既定聖朝必興修文收四方才士用之汝非多讀書何以自異齊民公聞益爲講貫君子謂丘氏養而能教論語云不患無位所以立此之謂也

列女傳卷十二

李茂德妻

隴西夫人者李茂德之妻邑人張楳之女也初女在襁褓中笑語頴異父奇之及長而難於配時里人結社茂德以童子與焉聯對敏捷父老俱謂其善有筍抽過舊竹梅落剩閒枝之句楳大喜遂以女許之年十七歸茂德生子庸甫六歲而茂德已謝世舅姑憐其少也而令之改適張不可又令左右諷之張曰婦人從一而之終無再醮死即可死適人不可貪生失節何顏見我夫於地下也遂題詩於壁上曰挺志靑松樸持身白玉姿天如憐薄命此去變男兒書罷求自盡家人防之密

即引刀截其髮以誓不他後有司以其貞上聞朝廷
旌之錫巳扁植已坊庸仕元至正間同知濟南路總管
府事推恩贈父同知益州路總管府事隴西郡伯封母
隴西郡夫人再調關襄宣慰階中奉大夫而母夫人始
卒君子謂張爲貞白而昌其後云易曰其利斷金張氏
之謂也

列女傳卷十二

三十九

蔣德新

元蔣氏德新歙縣人知縣羅宣明妻也至正壬辰蘄黃寇起宣明保障鄉井蔣售貲儀以相之乙未冬寇至宣明謂曰我素負殺賊名賊必不貸我汝宜相從軍中負婦日妾有兄弟在香山柴峒願往依之君努力自愛丙申春正月城復陷宣明請兵江浙行中書省賊聞宣明妻孥在香山攻之益力寨破以二子驢兒馬兒屬蒼頭詹琴寄詹勝寶曰事勢至此我誓不受辱一死決矣然不可使羅氏無後汝宜護二兒還主翁也言訖勝寶負驢兒出膝人挾馬兒繼之蔣又繼之遇賊石嵯上力拒賊罵

曰死狗奴汝何不殺我賊怒斫其臂墜崖下驢兒見母
死哭罵賊奔刺殺之賊之勝寶不勝怒執木戟擊傷數冠
與滕人皆遇害冦退蔣從姪志積屍中緣崖下見蔣
屍如生旁有衣篋類物牽然動啟視之馬兒在焉巫
抱以歸宣明云

汪　曰在昔隋亂我越國公華保障六州歸命眞
主誠不忍鋒鏑其民而以爭城毒之也其有德
於民有功於唐匪淺鮮矣有元失馭當是時郡邑官
吏不死則逃民無所控訴故在羅則自知我歙縣在
俞則自知我休寧在春坊公斁又自知我婺源州蓋
亦因亂各爲衆所推耳院判公同能脩越國故事保
障徽衢處三州屬之於我朝使無南顧憂不費隻矢
不煩寸鐵而安受三州之版圖雖弗沾尺土之封我
徽民尚賴有諸公在也蔣氏以死全節而厥子以死
盡孝詹與滕人又以死致忠此宋太史濓所爲巫稱
而深嘉歎之歟宣明有功於鄉宜有後幻子幸存豈
非天哉

列女傳十二卷終